# 前言

顾自强先生于1927年4月26日在江苏省兴化县出生，于2012年9月9日离开人世。享年85岁。

顾自强自小好学。 他一边打工一边在父亲任校长的中学学习。他最爱好的学科是中国古代文学和历史。

自强自小热爱书法。自强认为人与字是相互反映的。从一个人写的字可以看出这个人的人格和精神。。自从1982年退休后，他开始从事书画事业。在此后三十多年中，自强写了许多各种风格的字，他的书法意识扩展到水墨画领域。画了许多各种风格的中国国画。
他不断学习提高书画水平，逐渐形成自强自己的风格。

本画集包括部分自强的书法和国画。

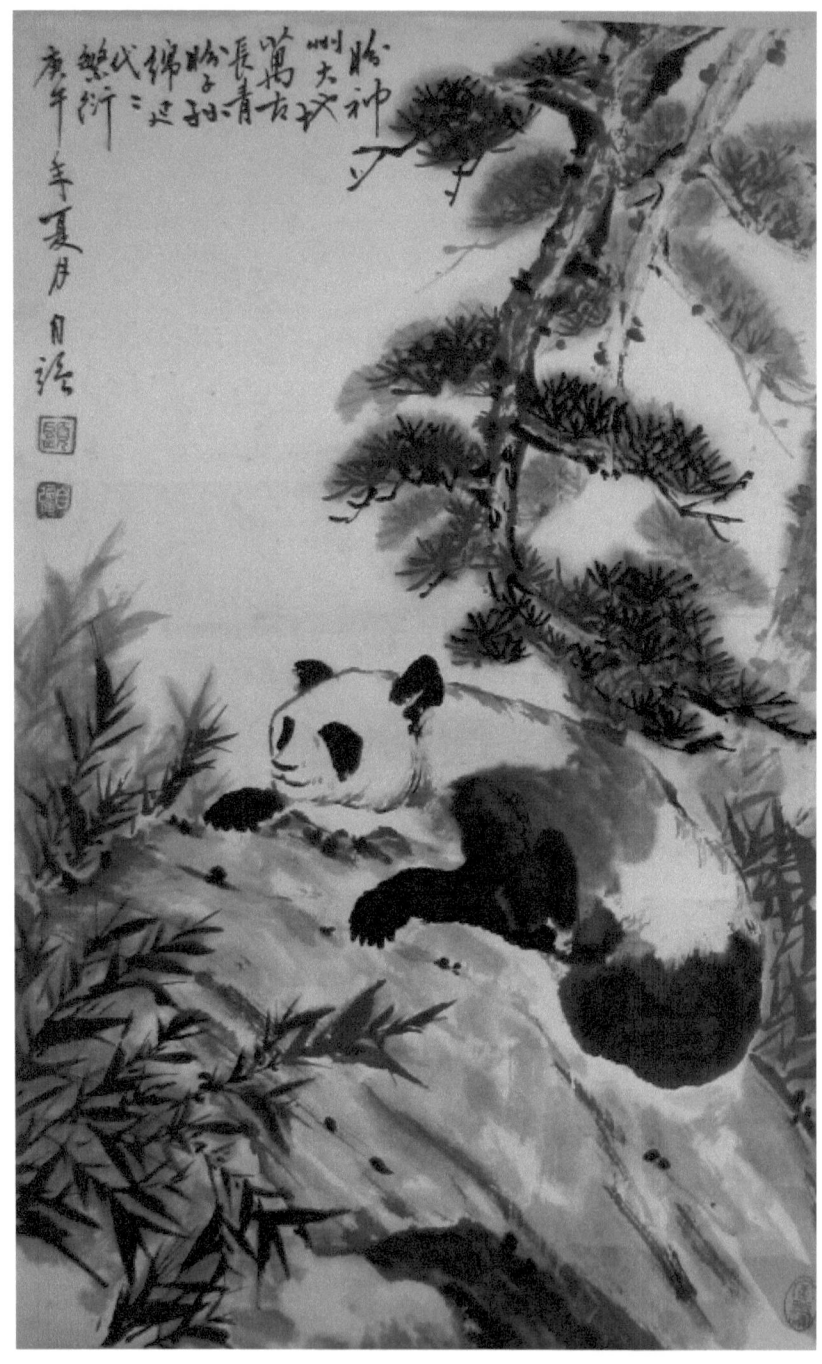

**熊猫松下盼**

盼神川大地万古长青

盼子孙绵延代代繁衍

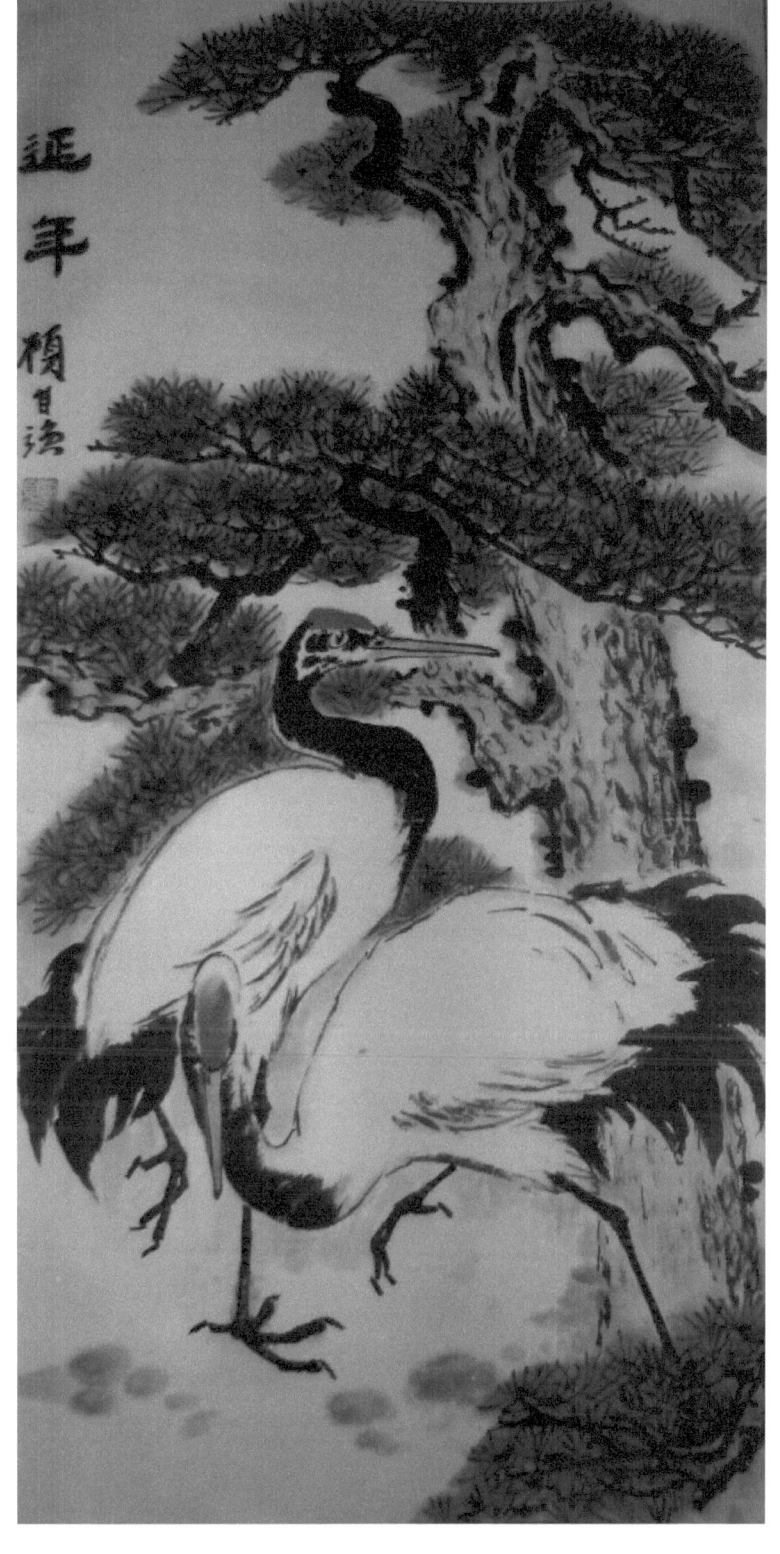

松鹤延年

双鸭与白荷花

浩渺春水绿如蓝

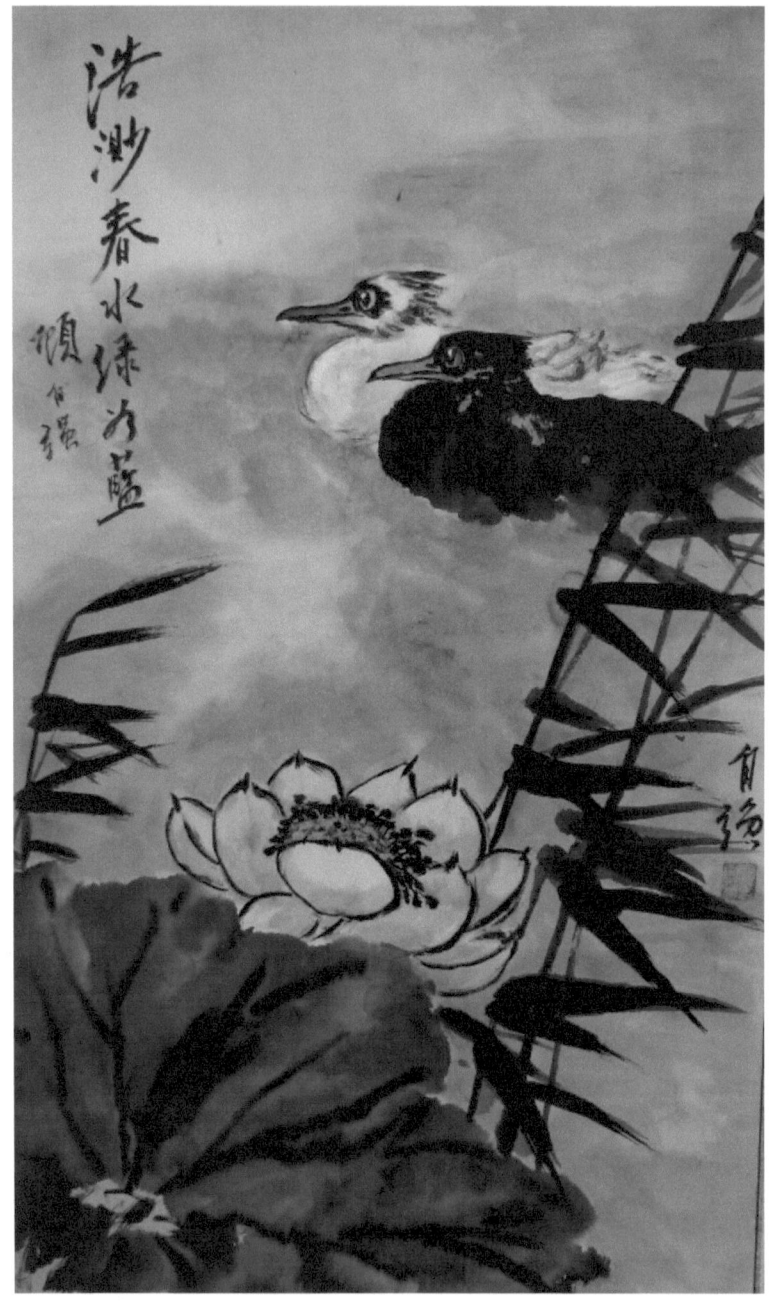

半古生涯戎馬間,一生系得幾危安。沙場百戰談笑過,際遇毀番歷辛艱。松蒼敢向雲爭立,草勁何懼疾風寒。生死沉浮尋常事,樂將宏願付青山。

粟裕大將詩《老兵樂》三首之二

賴日恆書

东方欲晓,莫道君行早踏遍青山人未老,风景这边独好。

会昌城外高峰,颠连直接东溟。战士指看南粤,更加郁郁葱葱。

毛泽东 清平乐·会昌 顾自强书

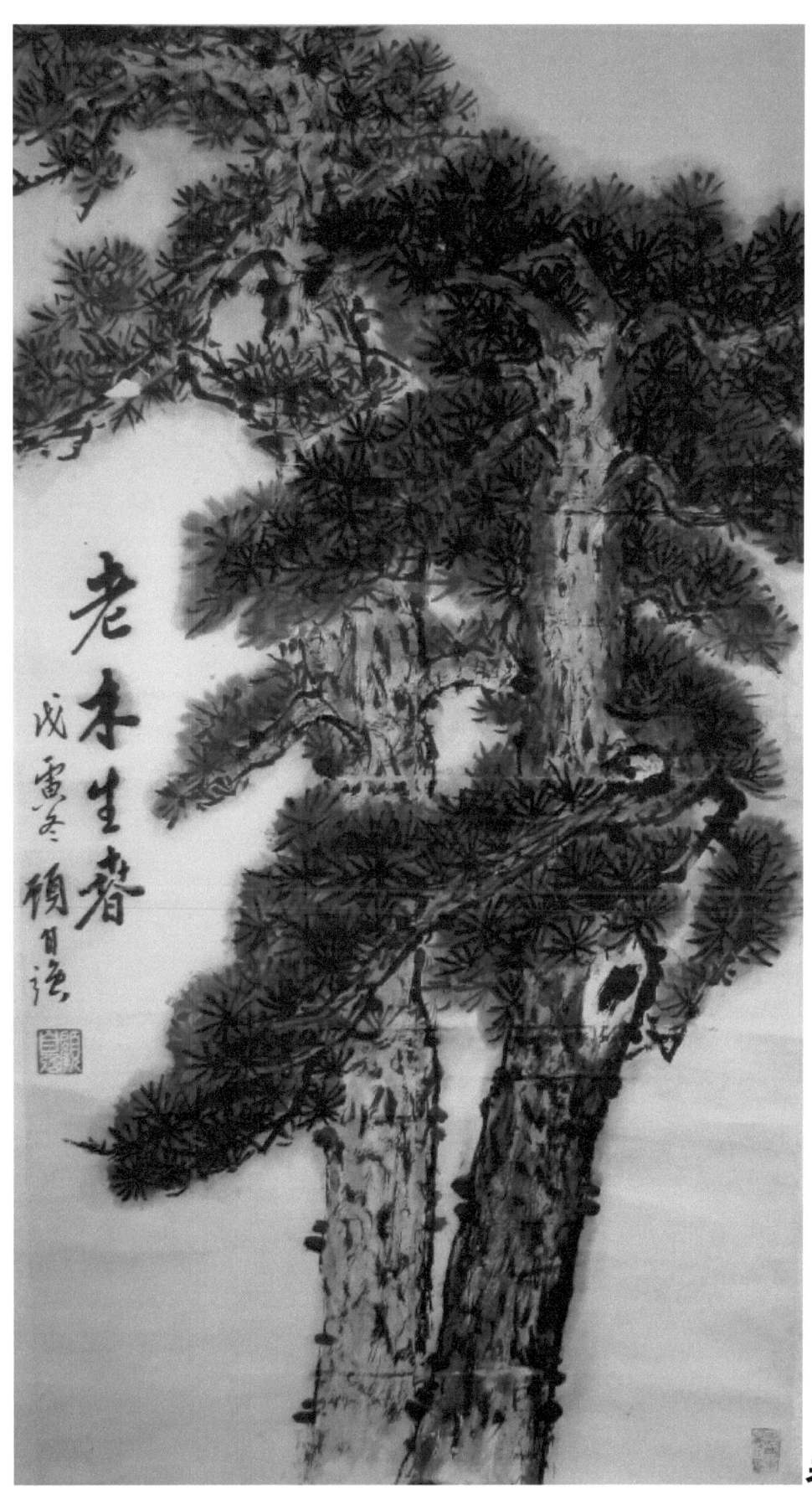

老木生春

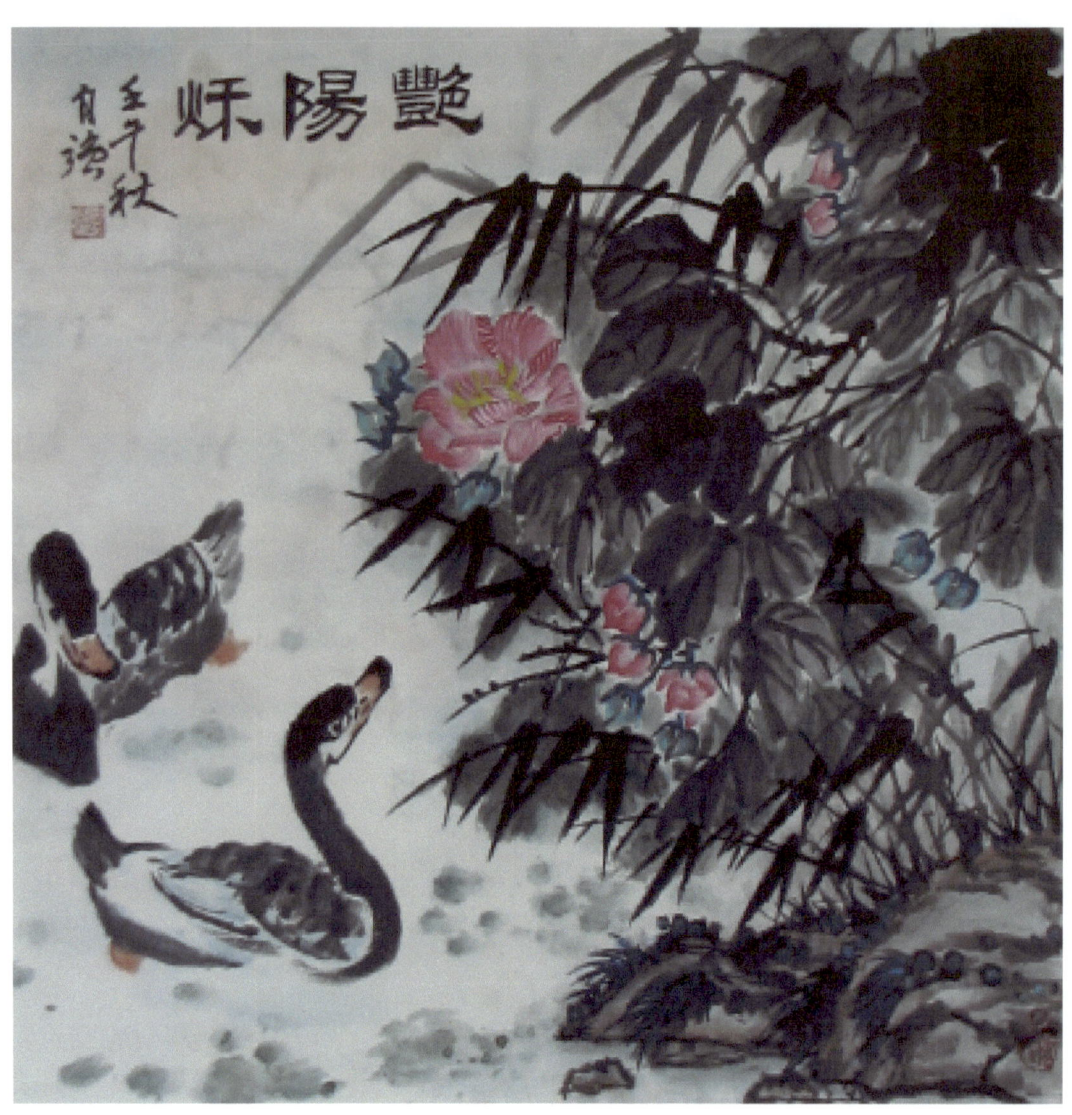

艳阳烁

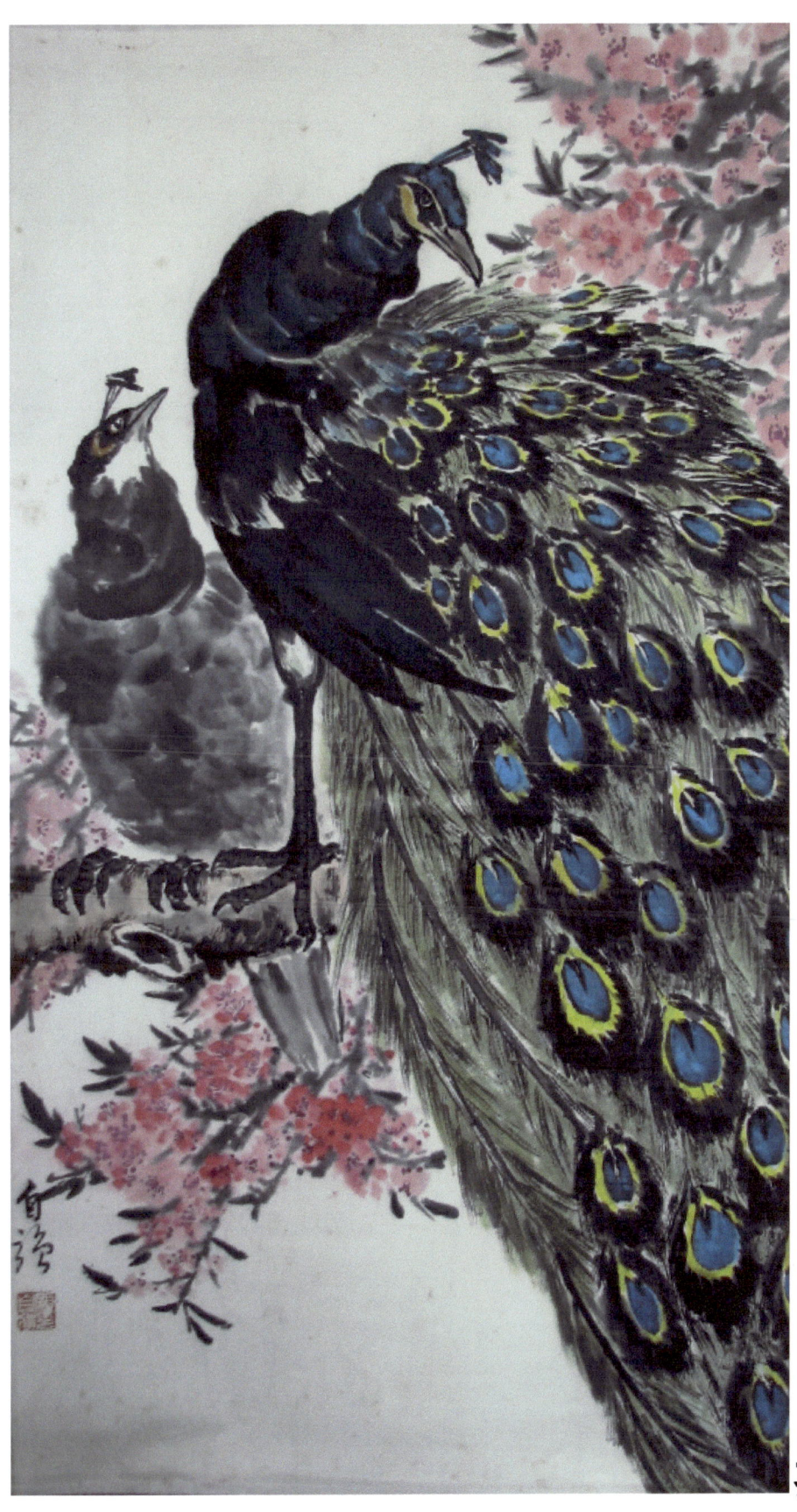

孔雀双双

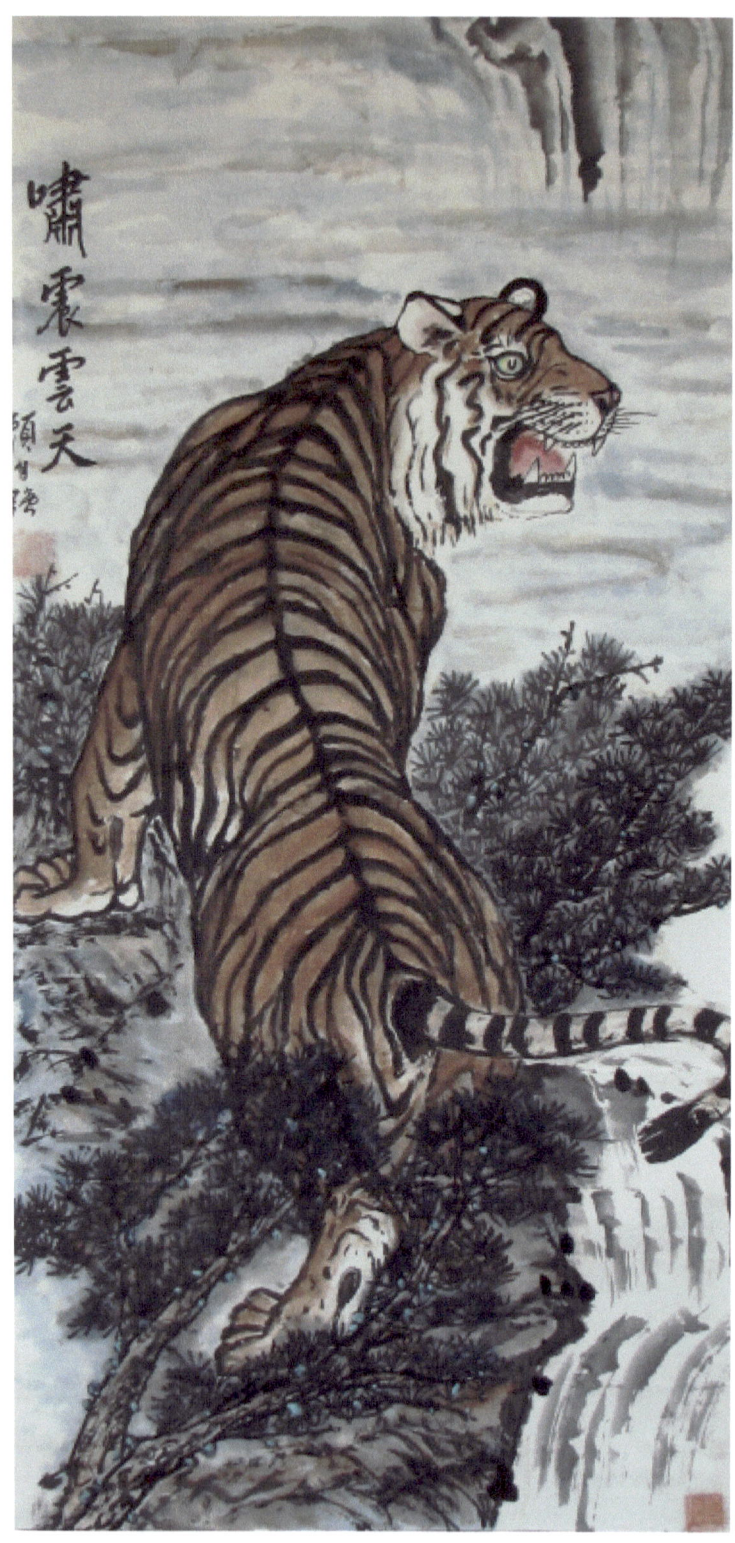

啸震云天

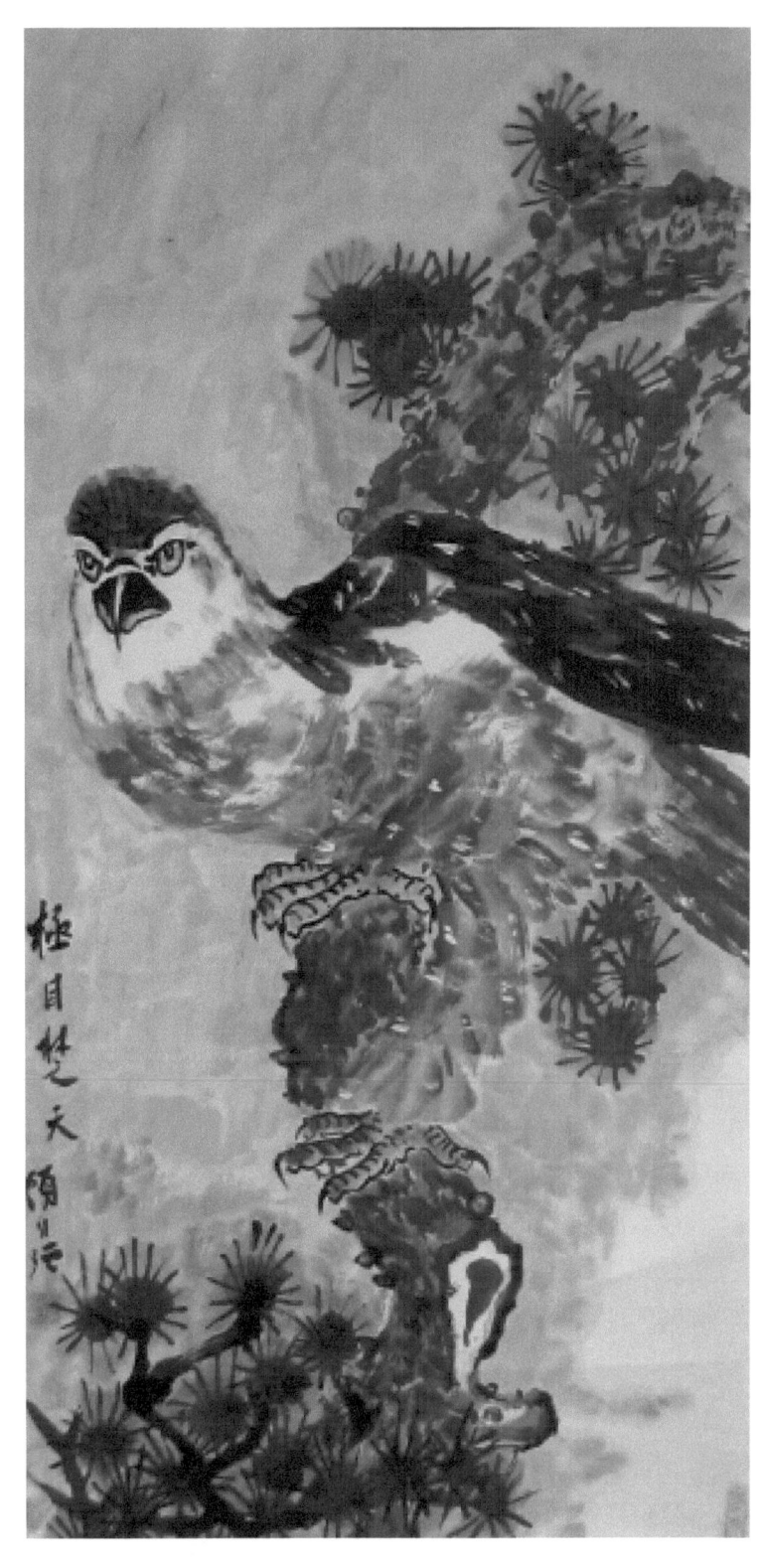

极目楚天

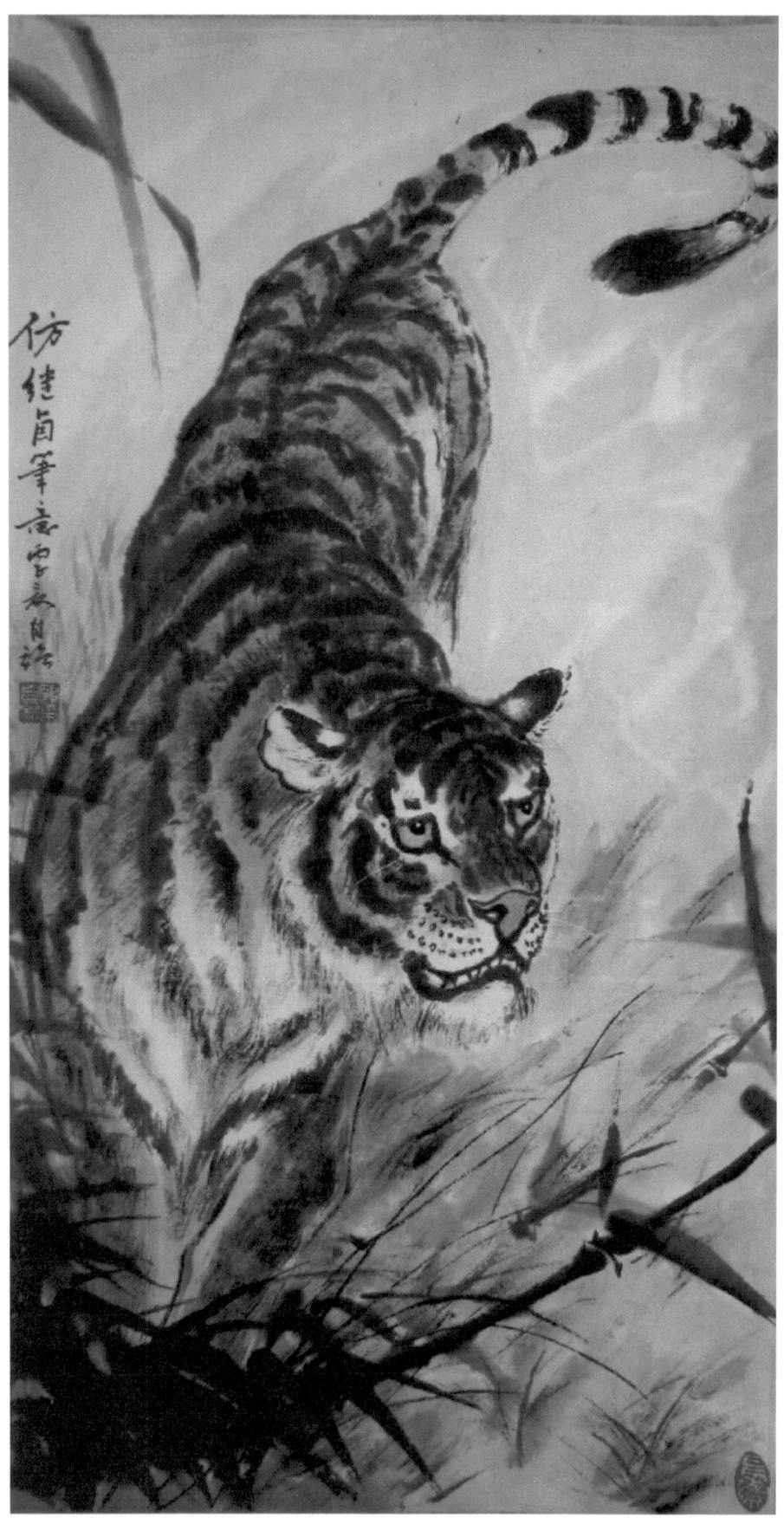

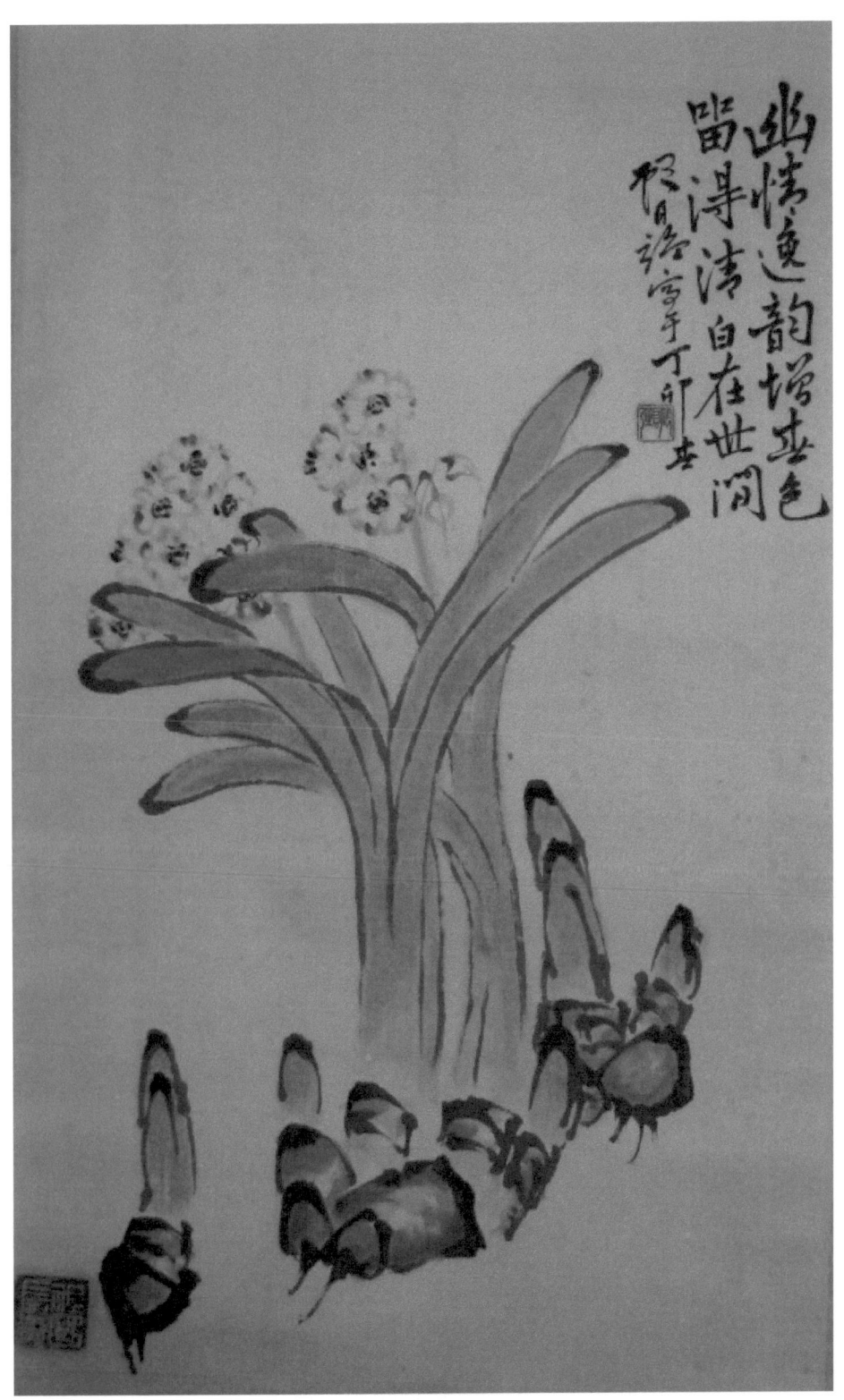

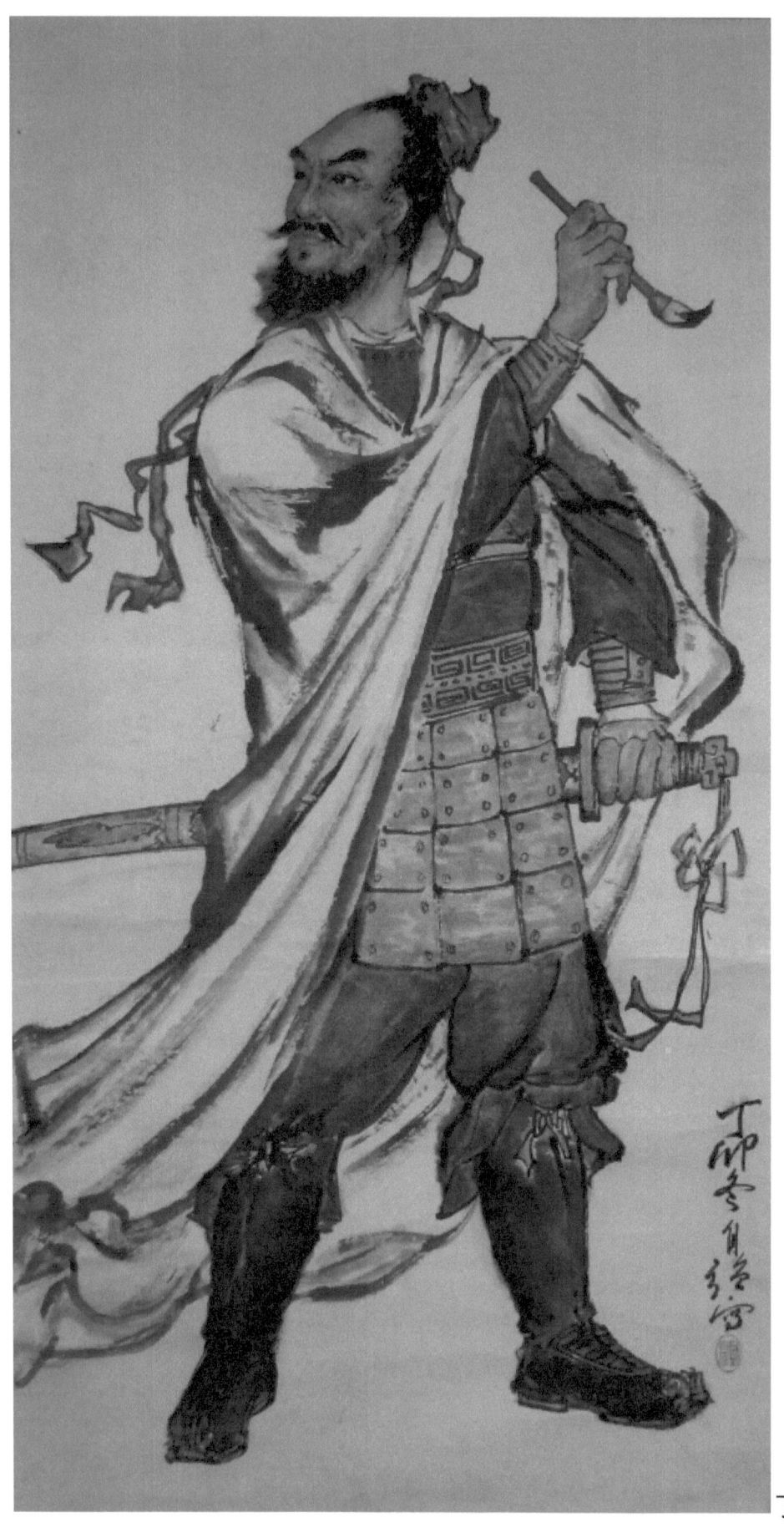

丁卯冬笔与剑

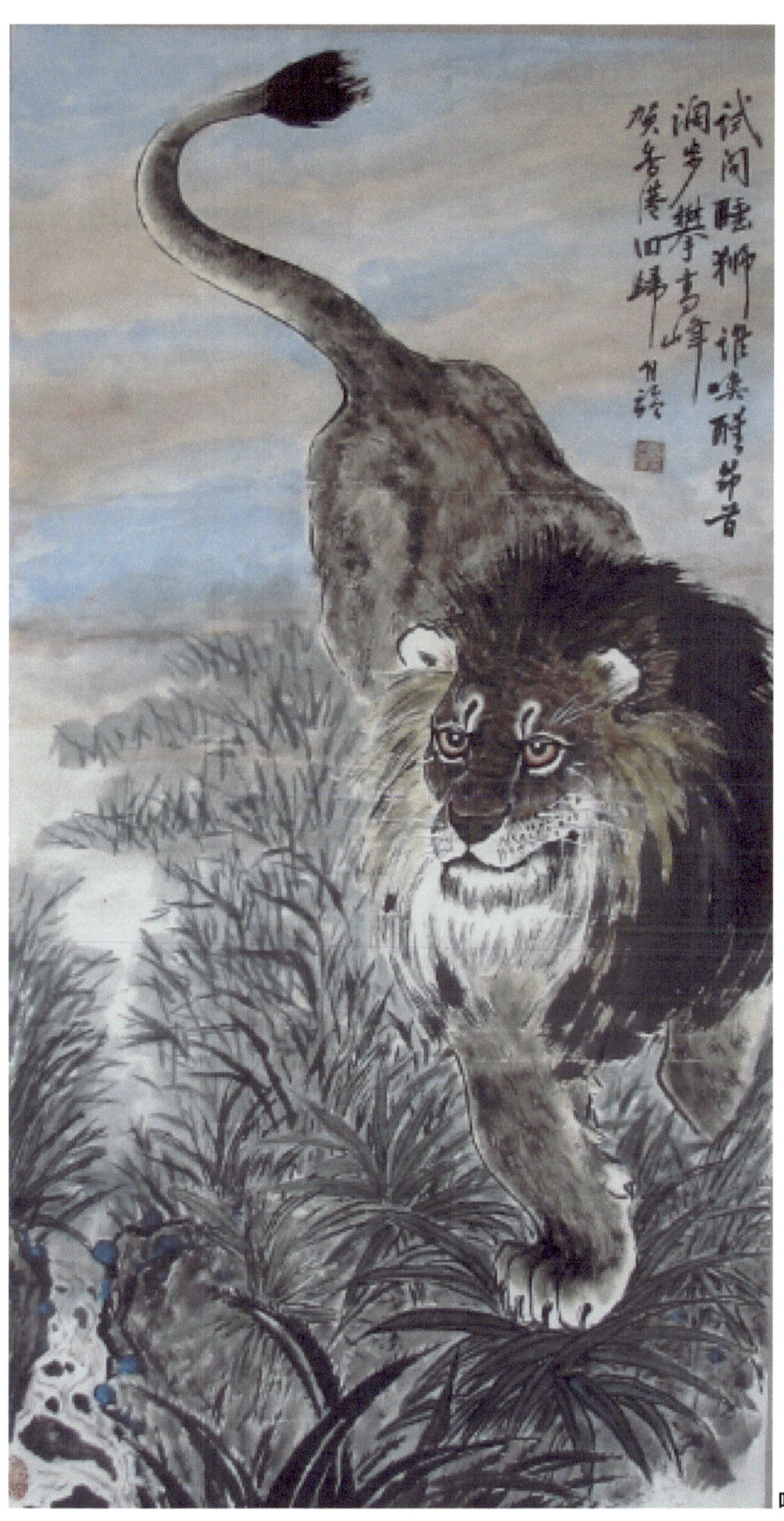

唤醒的睡狮

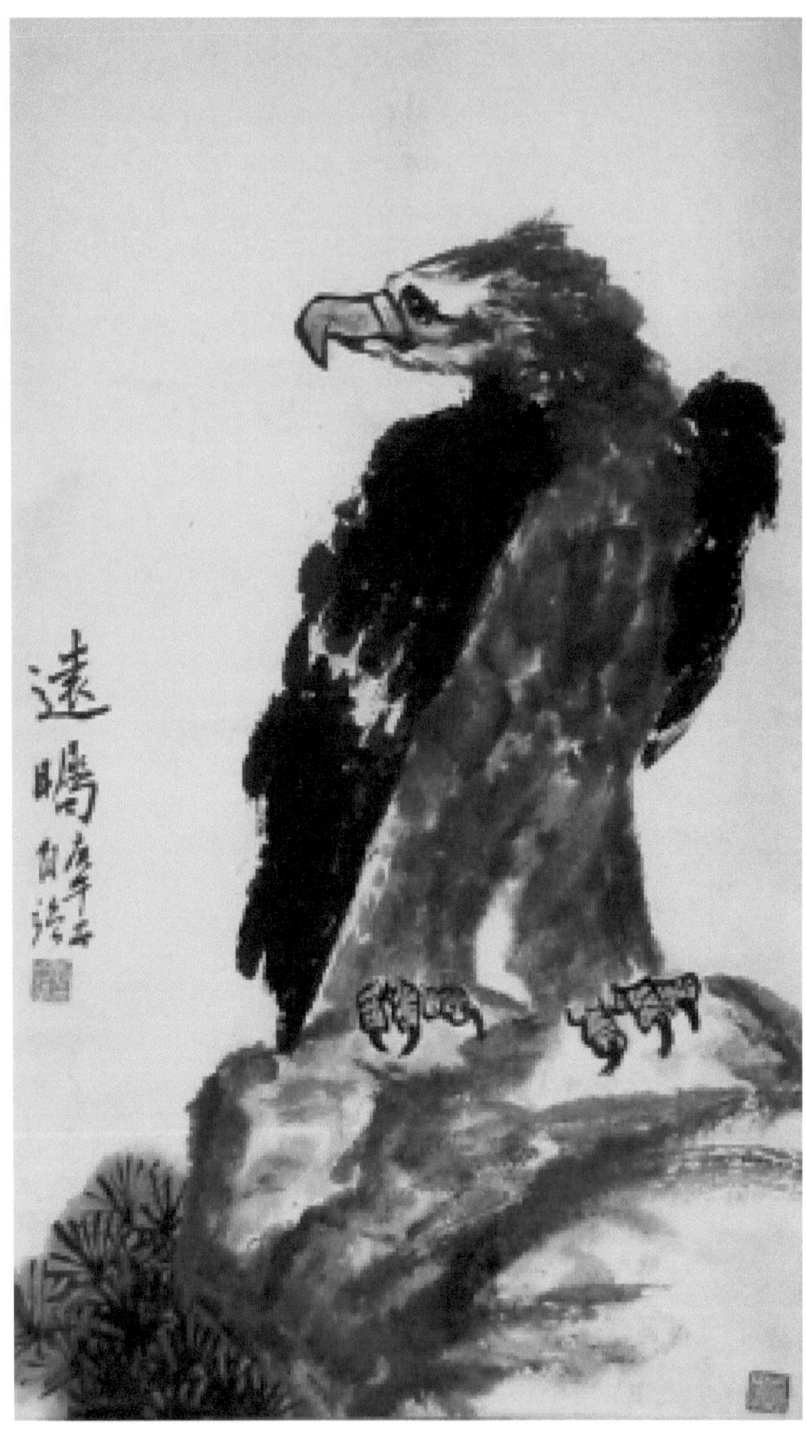

远瞩鹰

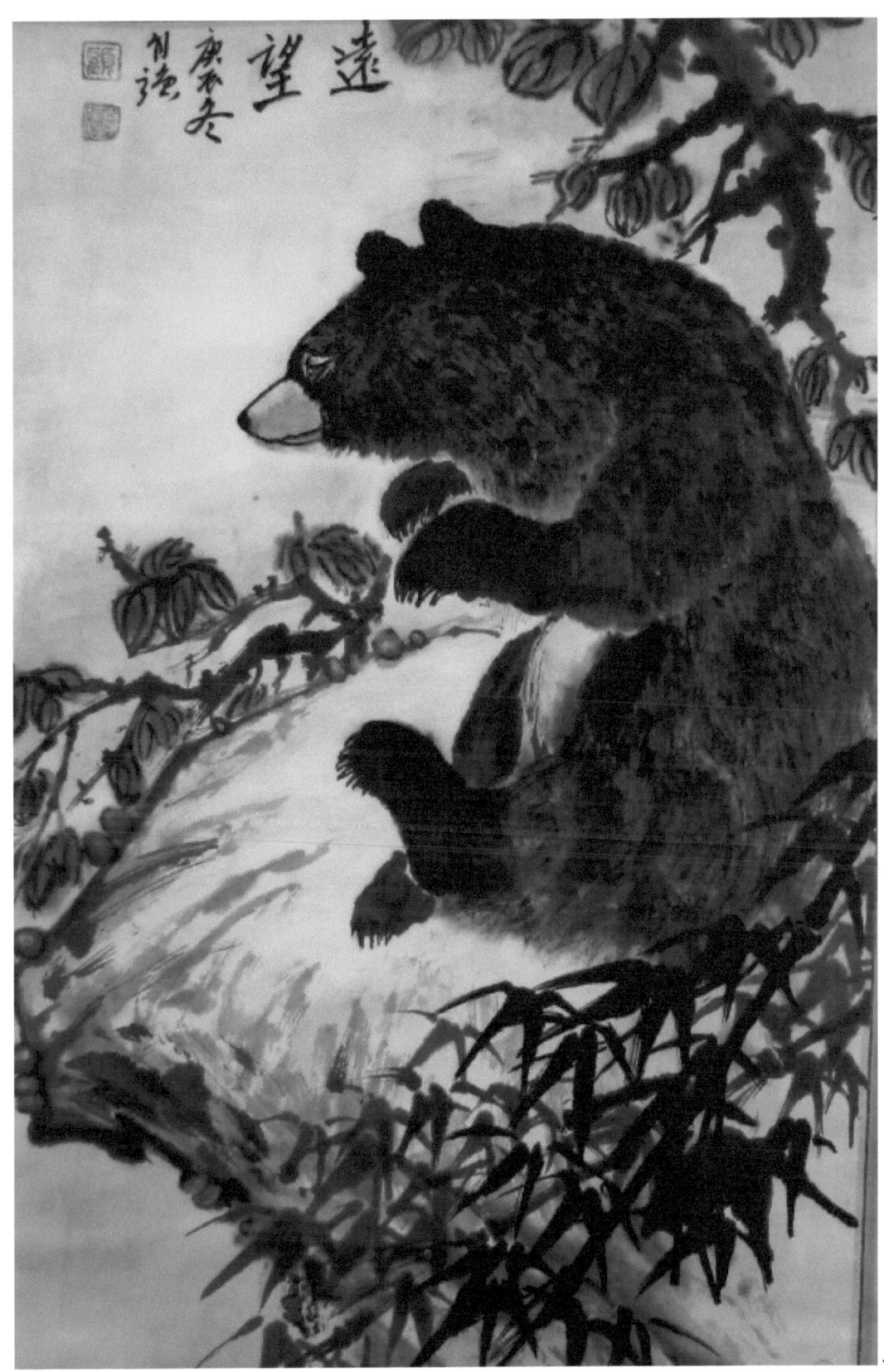

小熊远望

緣結魯公尋北海情繫山谷覓東坡遺篇神妙龍蛇舞鑒古開今奇趣多

一九九六年五月 顧自珍書

鞠賦詩圖一世之雄也而今安在哉況吾與子漁樵於江渚之上侶魚蝦而友麋鹿駕一葉之扁舟舉匏樽以相屬寄蜉蝣於天地渺滄海之一粟哀吾生之須臾羨長江之無窮挾飛仙以遨遊抱明月而長終知不可乎驟得託遺響於悲風蘇子曰客亦知夫水與月乎逝者如斯而未嘗往也盈虛者如彼而卒莫消長也蓋將自其變者而觀之則天地曾不能以一瞬自其不變者而觀之則物與我皆無盡也而又何羨乎且夫天地之間物各有主苟非吾之所有雖一毫而莫取惟江上之清風與山間之明月耳得之而為聲目遇之而成色取之無禁用之不竭是造物者之無盡藏也而吾與子之所共適客喜而笑洗盞更酌肴核既盡杯盤狼籍相與枕藉乎舟中不知東方之既白

蘇軾赤壁賦 辛亥夏頃月詩

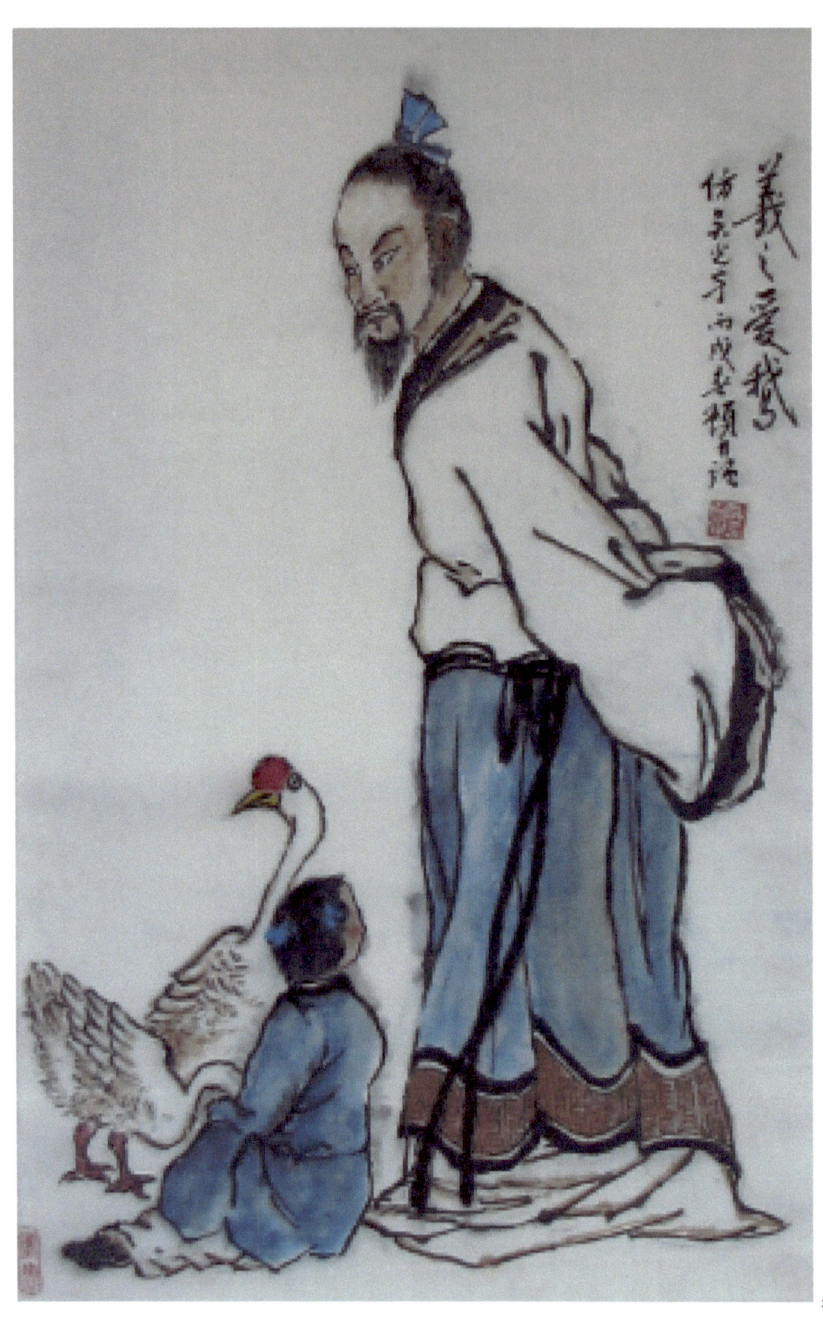

易之爱鹅

静以修身俭以养德
非澹泊无以明志
宁静无以致远

己巳年夏 松月轩写

昌霸不下四縣巢湖不成任用失伏兩事失圖之委屈求全兩夏侯敗亡先蜀賊兵稀擇其能者與抗其餘欲盡驅以充戶役徙何能必得此屋之未解四目也到漢中之日吾人皆曰亡矣突撐一年之寅喪趙雲陽羣馬玉韓邑丁立白壽劉郃鄧銅等及曲長屯將七十餘人突將無前賨叟青羌散騎武騎一千餘人此皆歷十年之內所糾合四方之精銳非一州之所有若復數年則損三分之二也當何以圖敵此臣之未解五也今民窮兵疲而事不可息事不可息則住與行勞費正等而不及早圖之欲以一州之地與賊持久此臣之未解六也夫難平者事也昔先帝敗軍於楚當此時曹操拊手謂天下已定然後先帝東連吳越西取巴蜀舉兵北征夏侯授首此操之失計而漢事將成也然後吳更違盟關羽毀敗秭歸蹉跌曹丕稱帝凡事如是難可逆料臣鞠躬盡力死而後已至於成敗利鈍非臣之明所能逆覩也

辛未春月功甫顧同訥品書

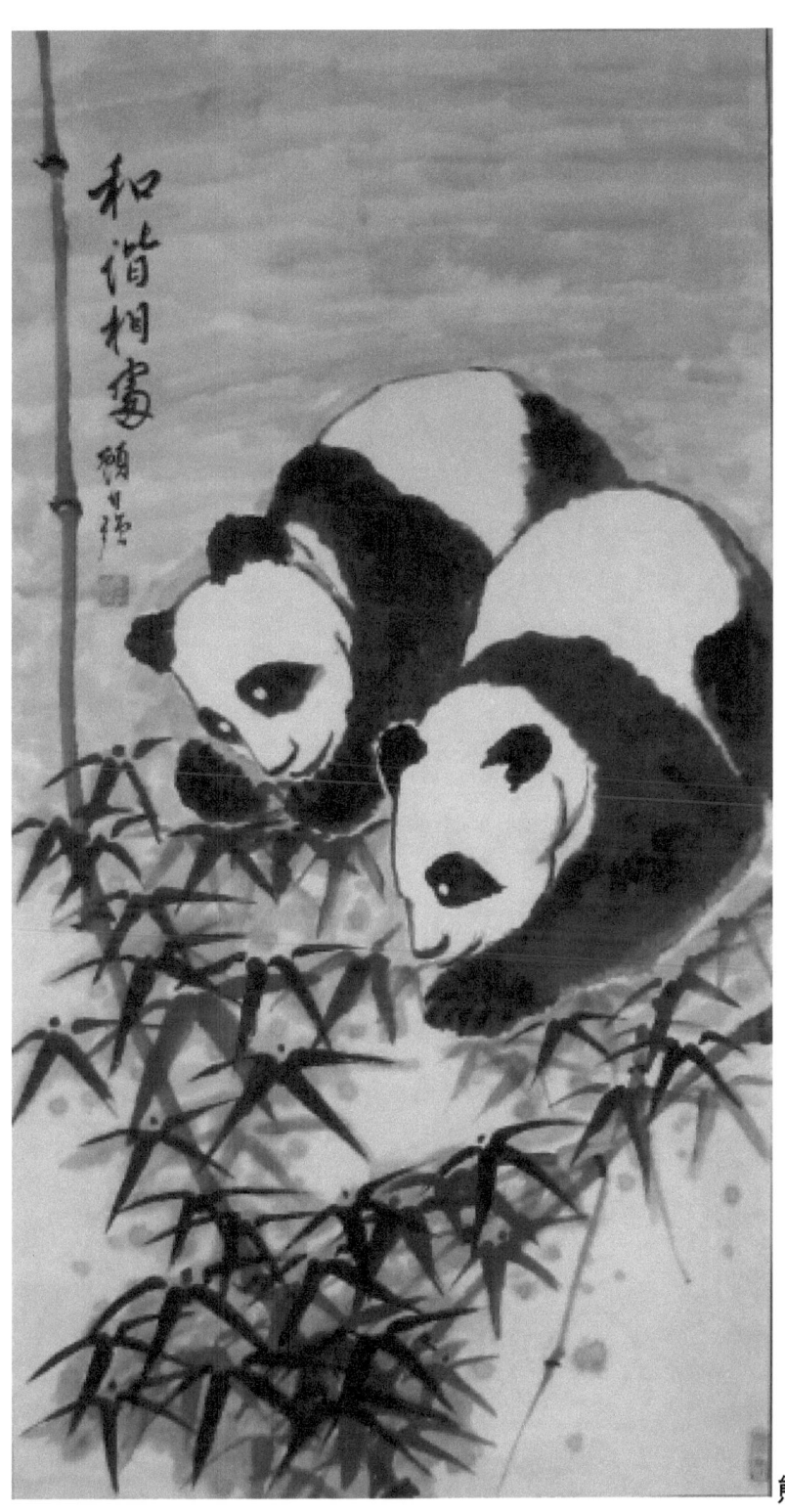

熊猫和谐相处

壬戌之秋七月既望蘇子與客泛舟游於赤壁之下清風徐來水波不興舉酒屬客誦明月之詩歌窈窕之章少焉月出於東山之上徘徊於斗牛之間白露橫江水光接天縱一葦之所如凌萬頃之茫然浩浩乎如馮虛御風而不知其所止飄飄乎如遺世獨立羽化而登僊於是飲酒樂甚扣舷而歌之歌曰桂棹兮蘭槳擊空明兮泝流光渺渺兮予懷望美人兮天一方客有吹洞簫者倚歌而和之其聲嗚嗚然如怨如慕如泣如訴餘音嫋嫋不絕如縷舞幽壑之潛蛟泣孤舟之嫠婦蘇子愀然正襟危坐而問客曰何為其然也客曰月明星稀烏鵲南飛此非曹孟德之詩乎西望夏口東望武昌山川相繆鬱乎蒼蒼此非孟德之困於周郎者乎方其破荊州下江陵順流而東也舳艫千里旌旗蔽空釃酒臨江橫

长征诗一首

红军不怕远征难,万水千山只等闲。五岭逶迤腾细浪,乌蒙磅礴走泥丸。金沙水拍云崖暖,大渡桥横铁索寒。更喜岷山千里雪,三军过后尽开颜。

恭录毛主席诗长征以纪念国庆并海军进军五十周年,暨毛主席百岁华诞。七十周年长征七十年

二〇〇四年九月 杨日坊书

# 後出師表

先帝慮漢賊不兩立，王業不偏安，故託臣以討賊也。以先帝之明，量臣之才，故知臣伐賊，才弱敵彊也。然不伐賊，王業亦亡。惟坐而待亡，孰與伐之？是故託臣而弗疑也。臣受命之日，寢不安席，食不甘味，思惟北征，宜先入南，故五月渡瀘，深入不毛。并日而食，臣非不自惜也，顧王業不可偏安於蜀都，故冒危難以奉先帝之遺意，而議者謂為非計。今賊適疲於西，又務於東，兵法乘勞，此進趨之時也。謹陳其事如左：

高帝明並日月，謀臣淵深，然涉險被創，危然後安。今陛下未及高帝，謀臣不如良、平，而欲以長策取勝，坐定天下，此臣之未解一也。

劉繇、王朗各據州郡，論安言計，動引聖人，群疑滿腹，眾難塞胸，今歲不戰，明年不征，使孫策坐大，遂并江東，此臣之未解二也。

曹操智計，殊絕於人，其用兵也，髣髴孫、吳，然困於南陽，險於烏巢，危於祁連，偪於黎陽，幾敗北山，殆死潼關，然後偽定一時耳，況臣才弱而欲以不危而定之，此臣之未解三也。

曹操五攻

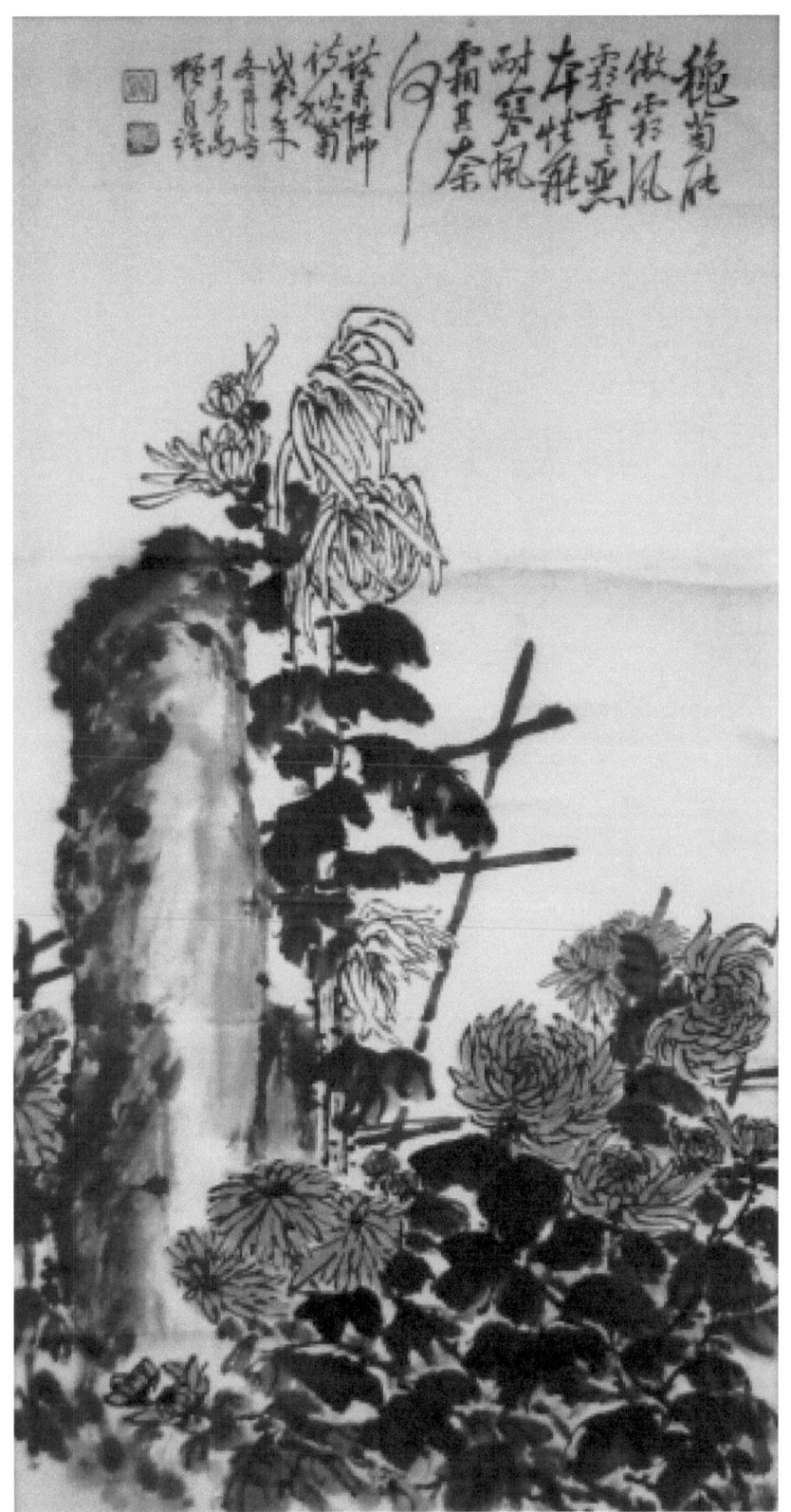

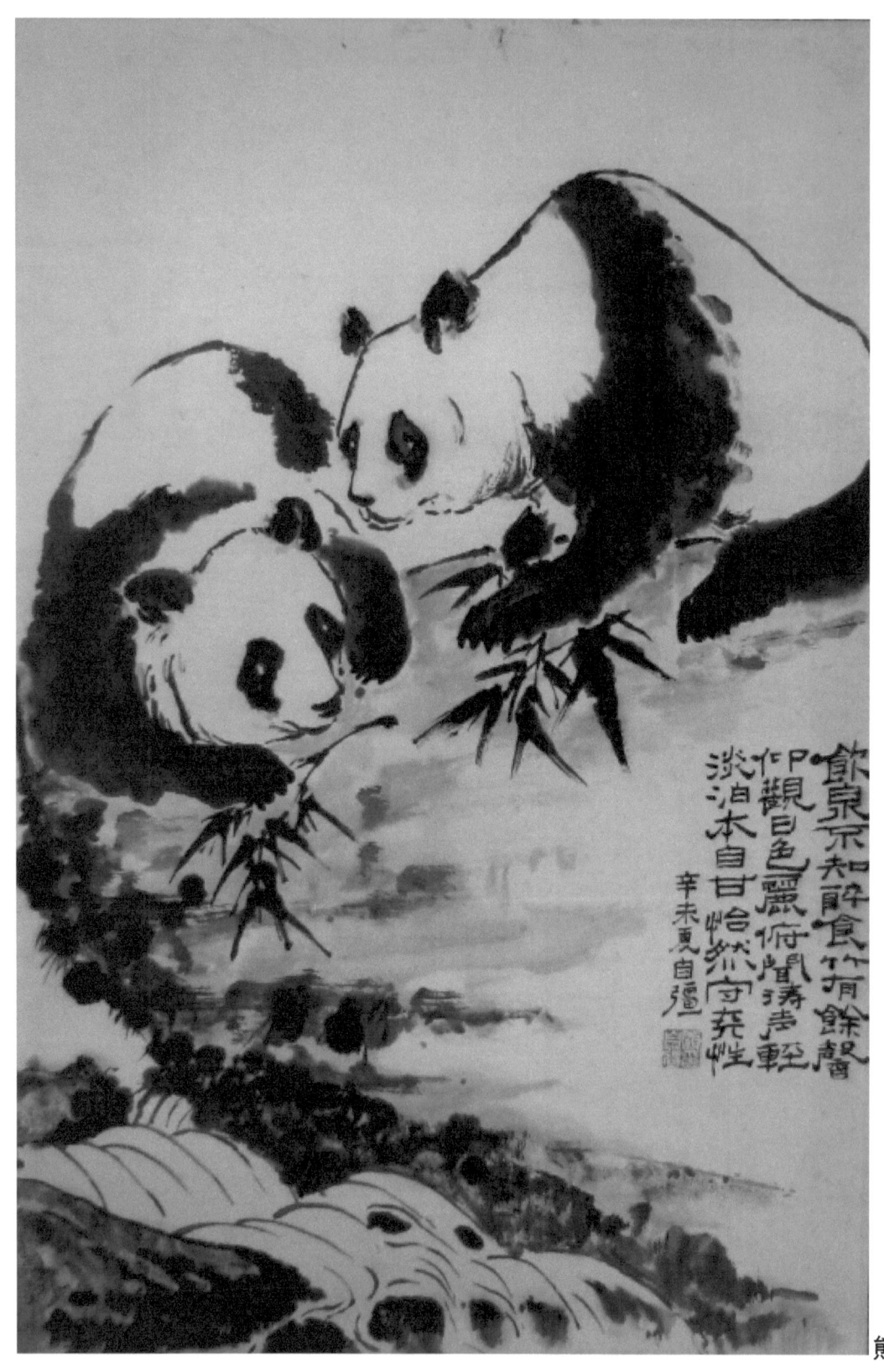

熊猫饮泉

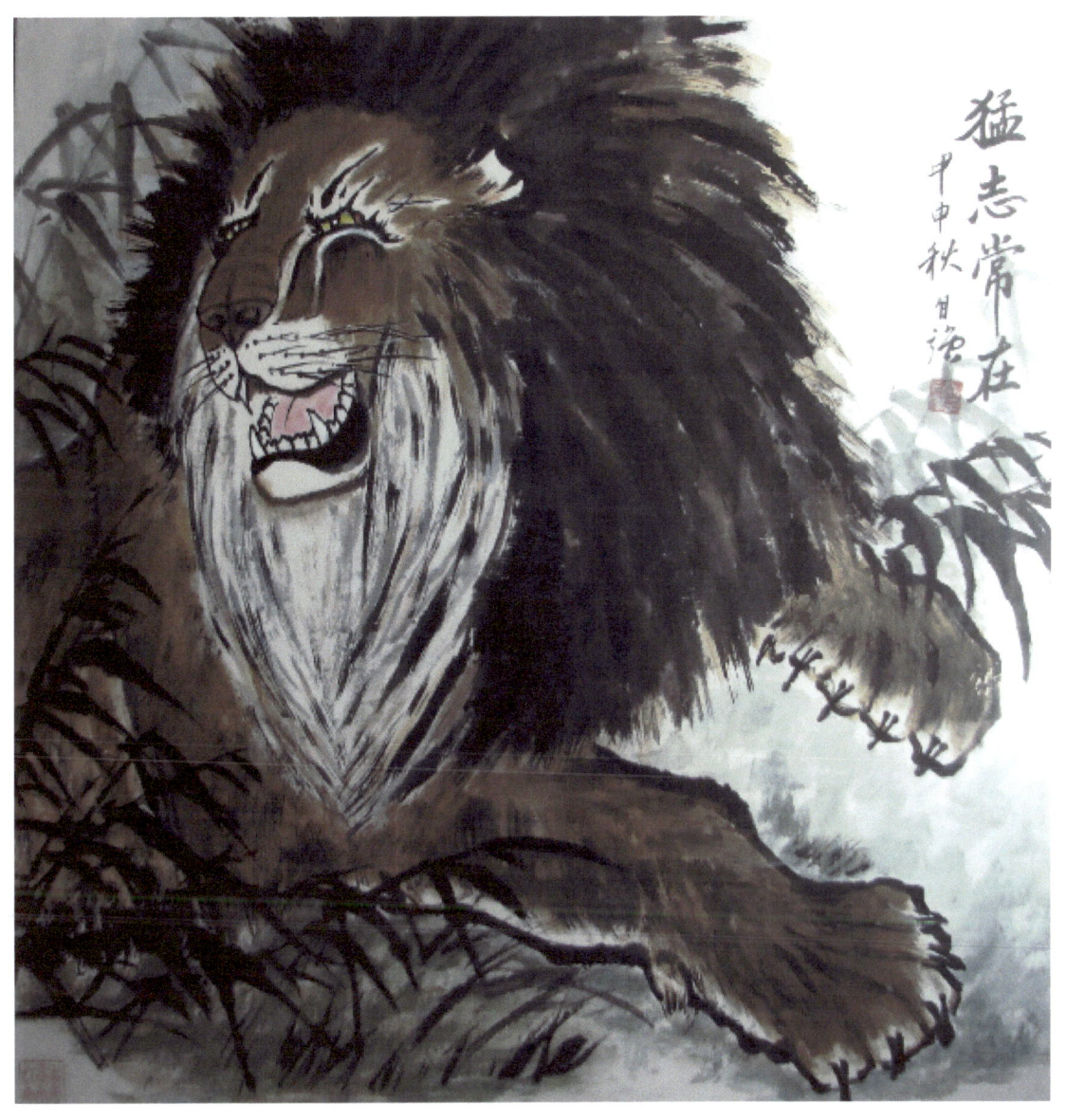

雄师猛志常在

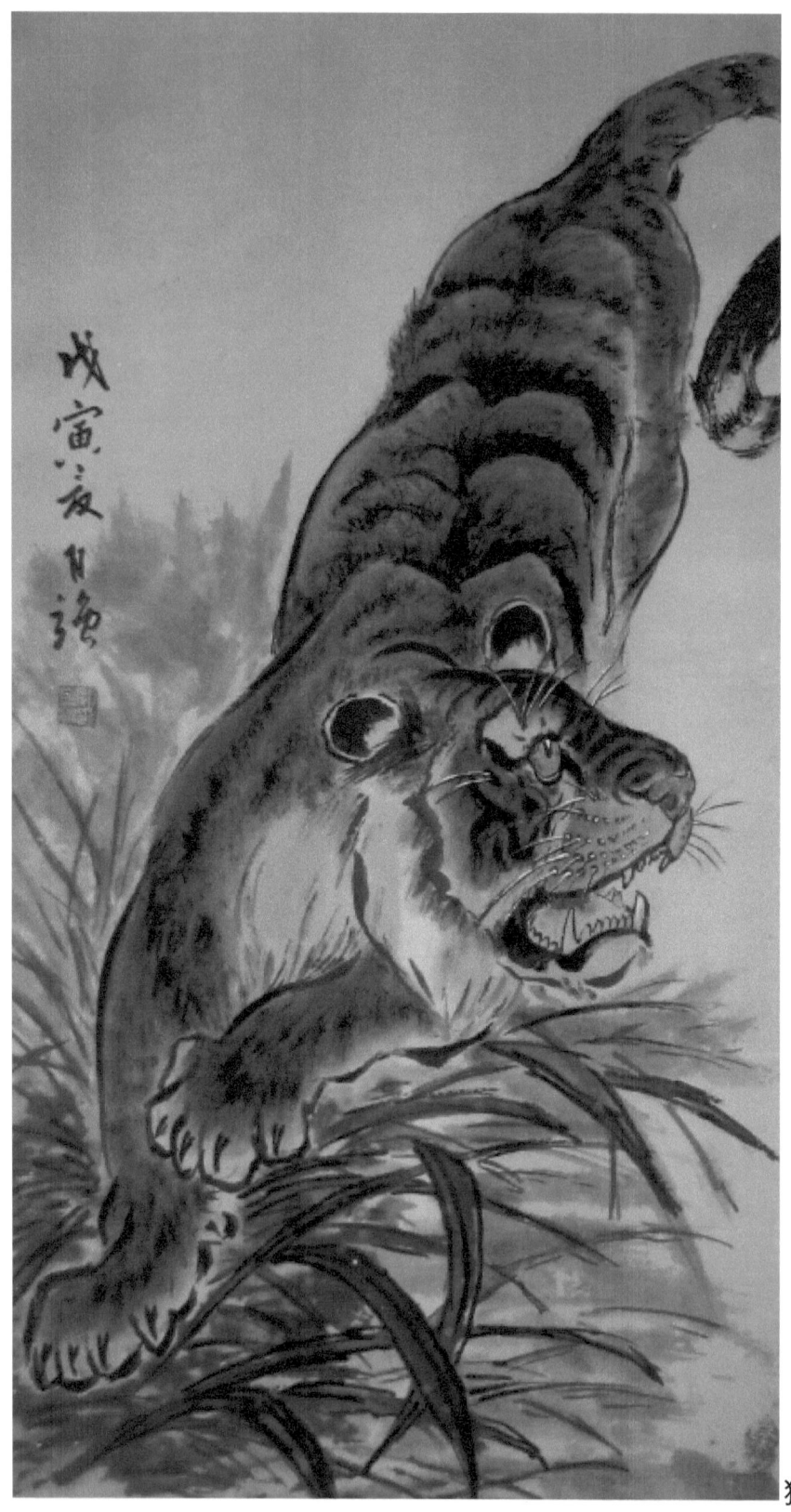

猛虎下山

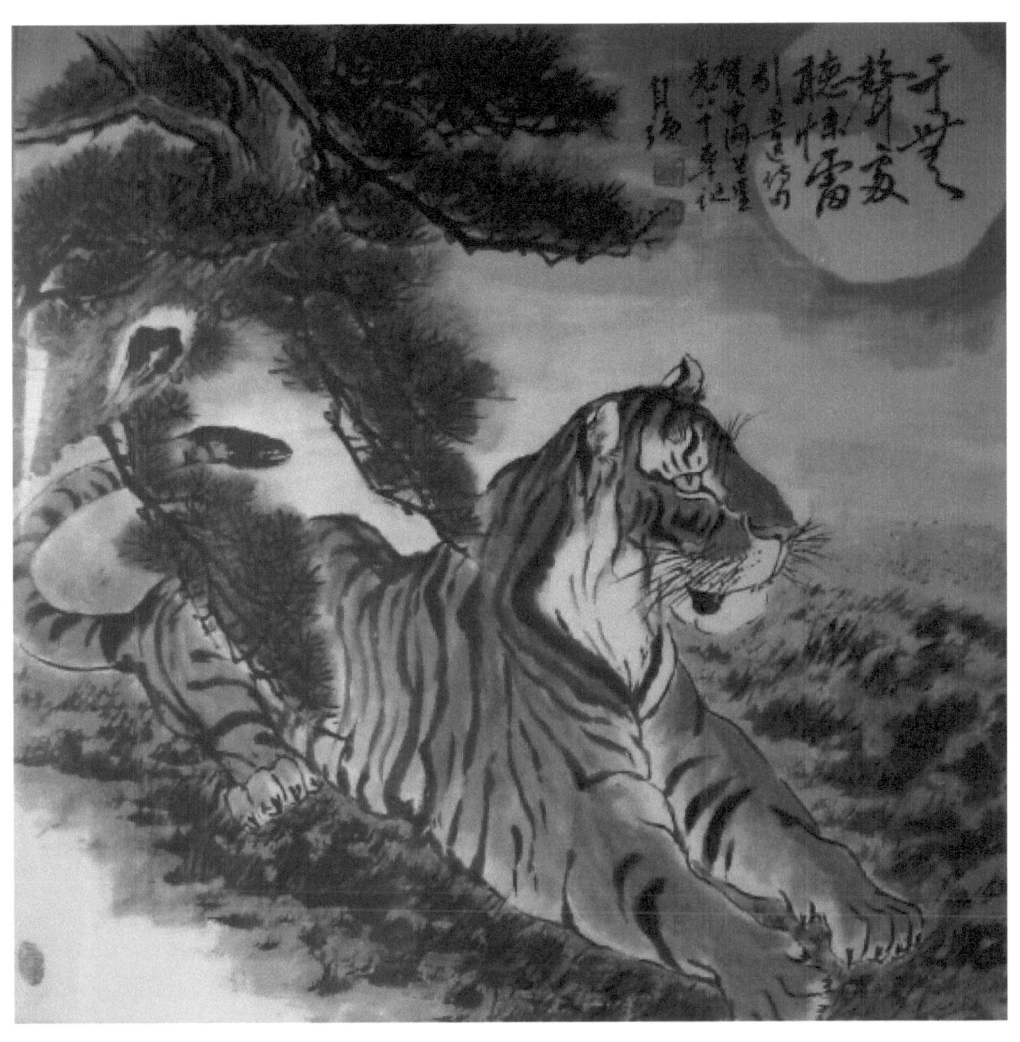

松月卧虎

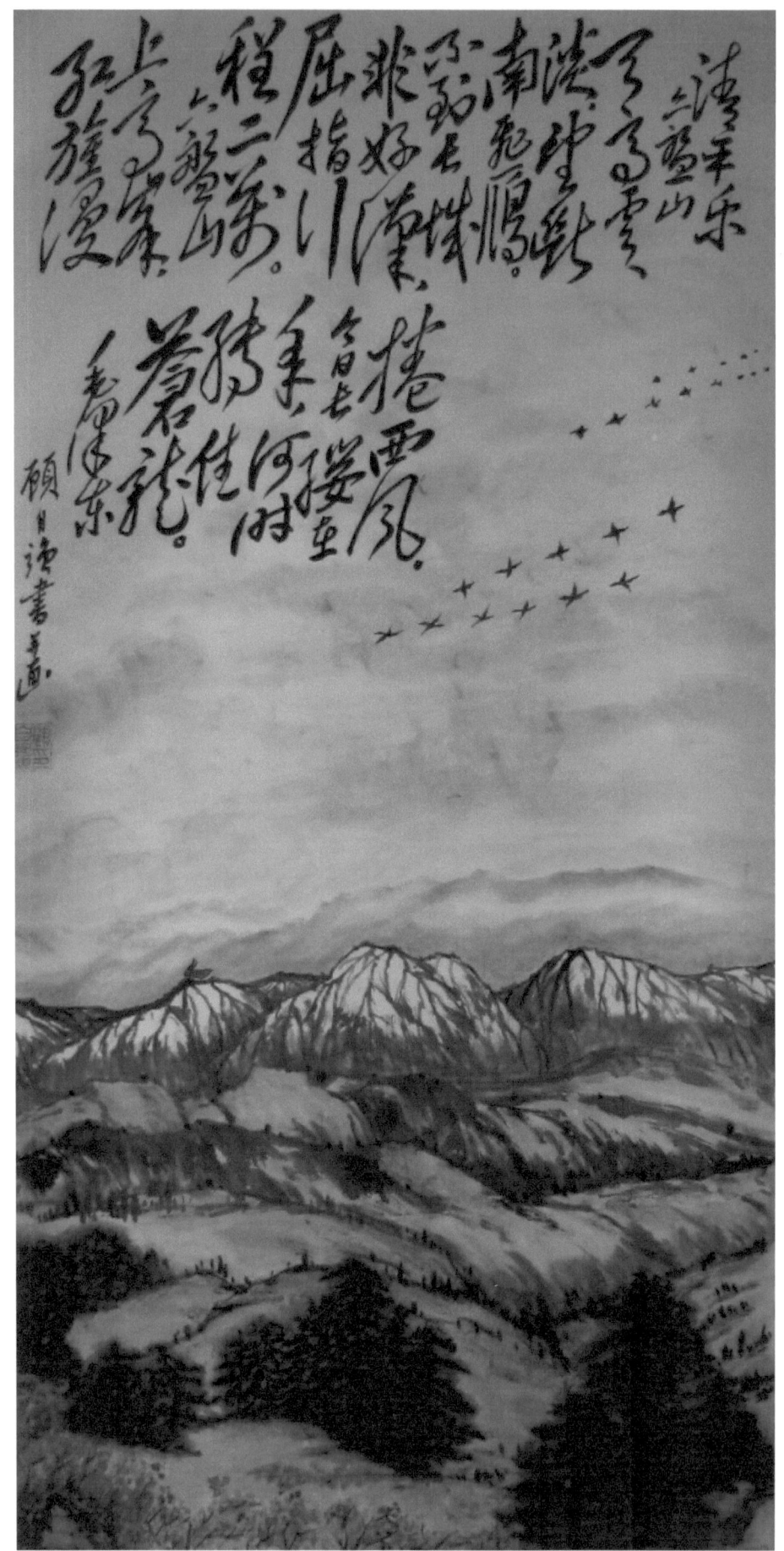

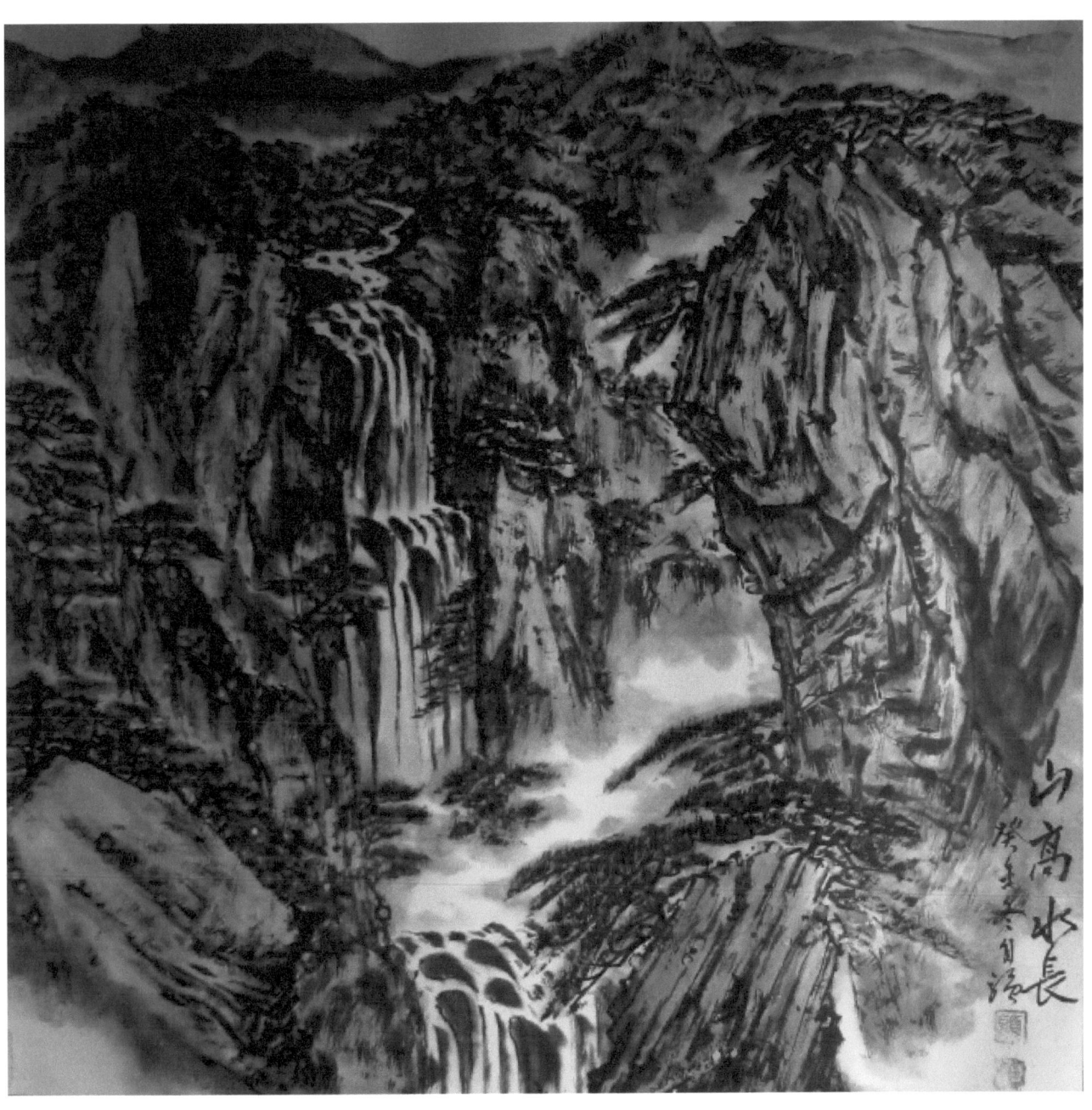

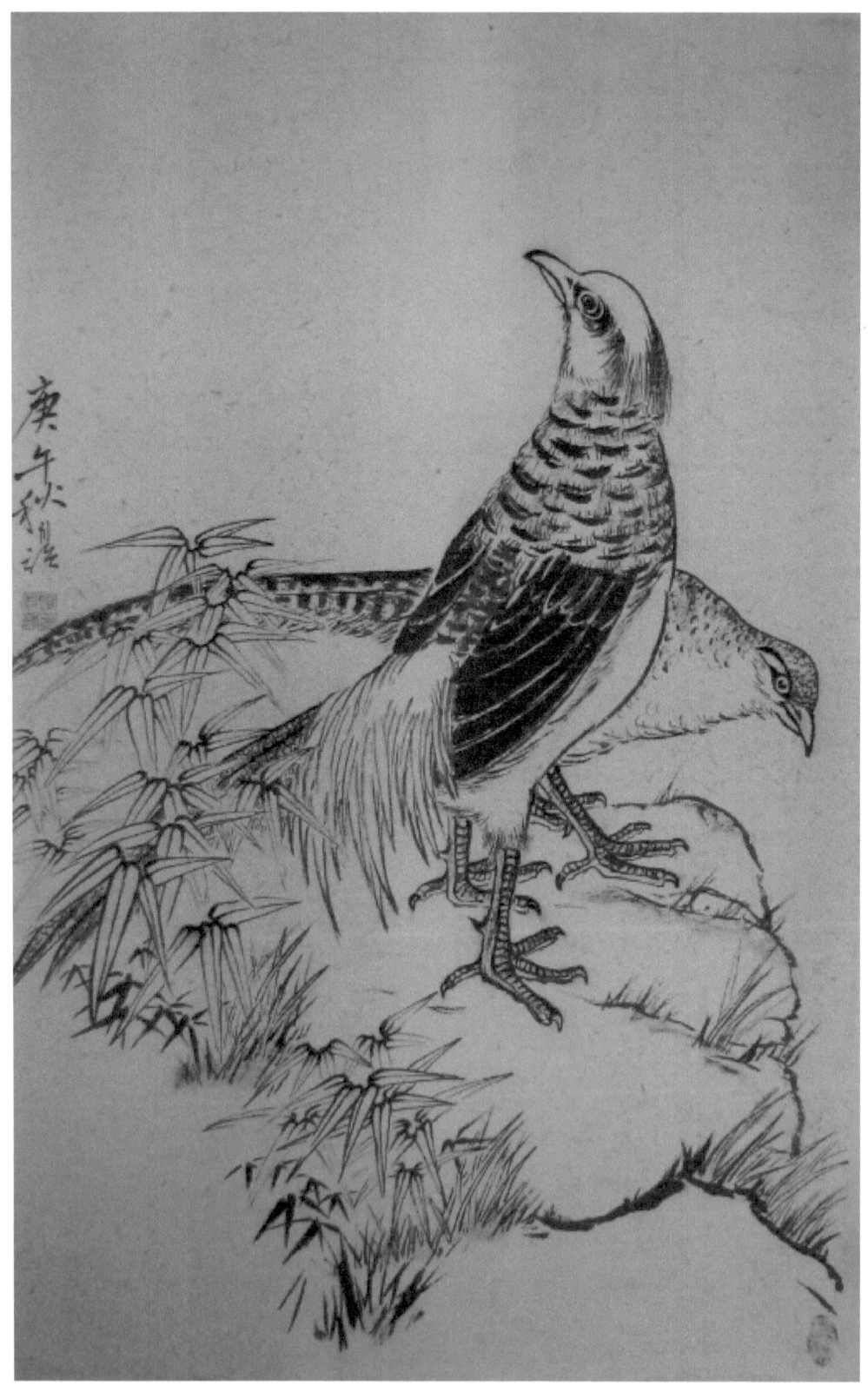

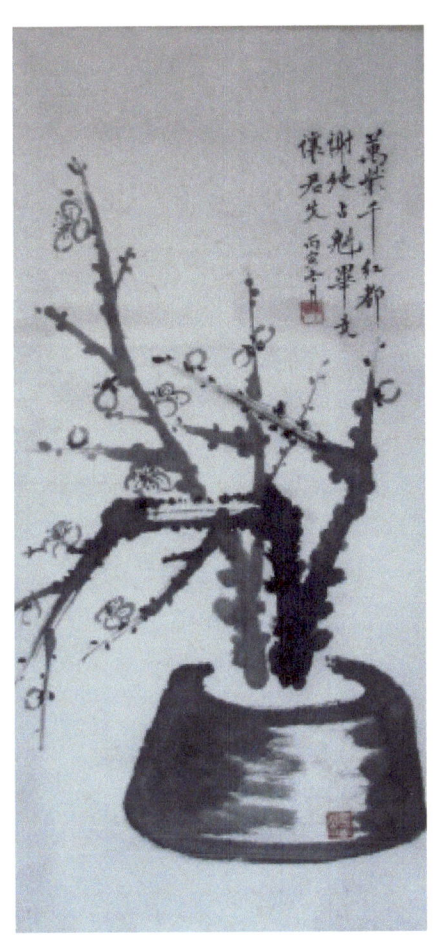 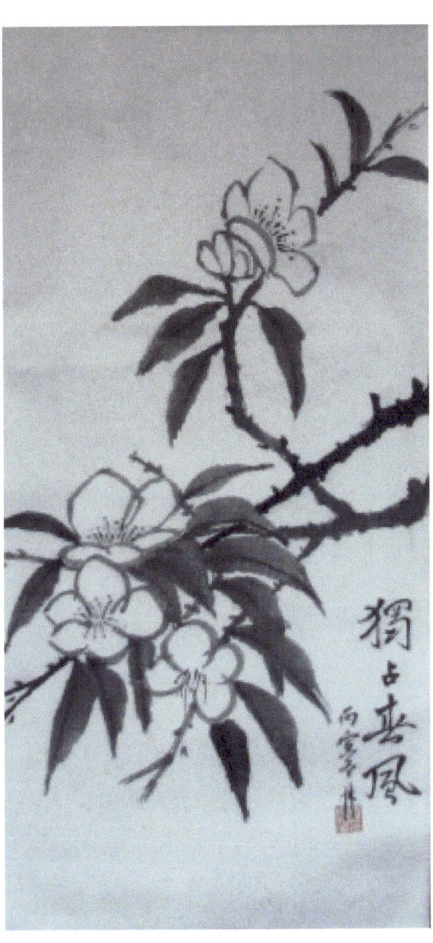

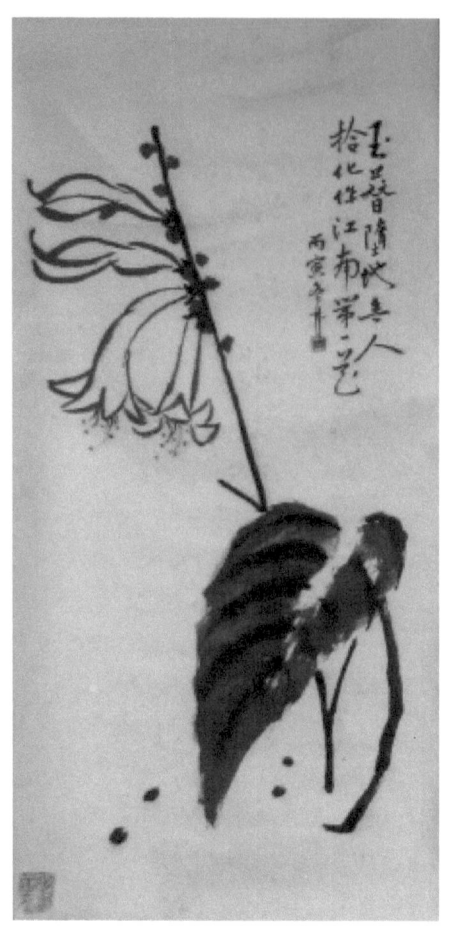 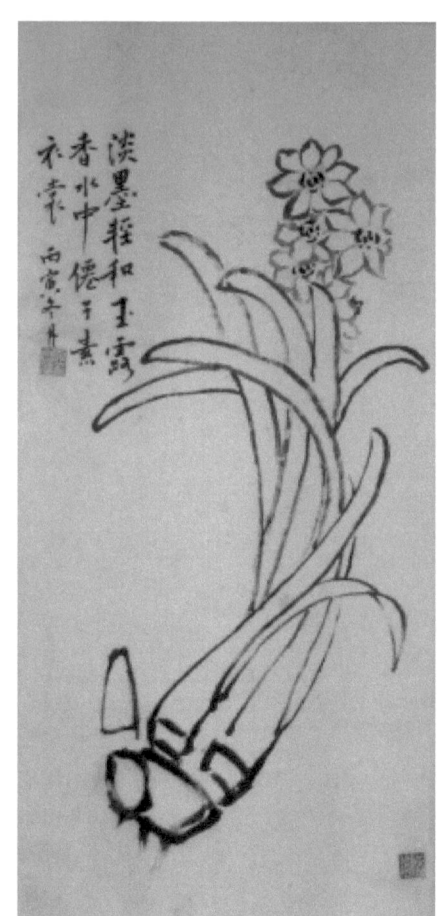

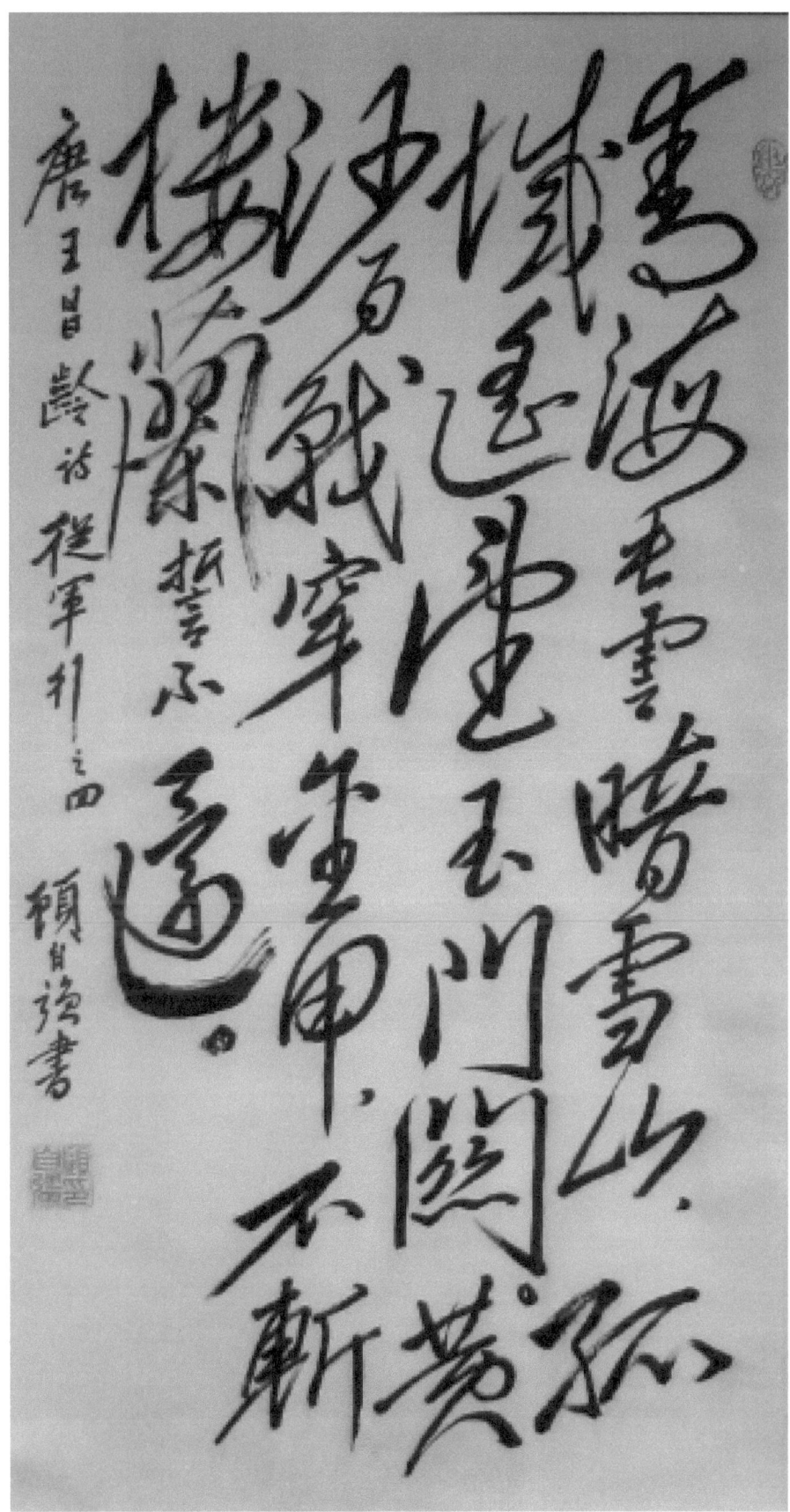